REPONSE
AUX OBSERVATIONS
DE
Mʀ. GALLAND,

SUR LES EXPLICATIONS
de quelques Médailles de Tetricus
le Pere, & d'autres.

Tirées du Cabinet de

Mʀ. DE BALLONFFEAUX.

A LUXEMBOURG;
Chez ANDRE' CHEVALIER, Imprimeur
& Marchand Libraire.

M. DCC. II.

A
MONSIEUR GALLAND.

MONSIEUR,

Je ne songeois à rien moins qu'à l'étude des Monumens Antiques, lors que je reçûs par le canal d'un de mes Amis, un exemplaire des Observations que vous m'avez fait l'honneur de m'adresser de Caën; au sujet de quelques Medailles Antiques de mon Cabinet que le R. P. Hardoüin a expliquées dans quelques Lettres latines qu'il m'a écrites, & que j'ai rendu publiques avec celles que je lui avois écrit à ce sujet.

Je lûs donc vôtre Ouvrage avec toute l'avidité & l'empressement que les écrits qui se

déclarent parties, inspirent naturellement à ceux qui y sont interessez.

Je trouvai sur la fin de vôtre Lettre, que vous n'aviez pris la plume pour contredire les sentimens du R. P. Hardoüin & les miens, que par une espece de motif de conscience, pour ainsi dire, & pour servir d'avertissement à ceux qui liront nos découvertes, ou qui en entendront parler, de ne pas se presser d'embrasser d'abord nos opinions, mais de s'en défier, & de bien les examiner auparavant. Vous n'avez pas laissé ensuite de rendre justice, tant au mérite de ce sçavant Homme, qu'à ma bonne foi, puis qu'immédiatement aprés cela vous ajoûtez : *Que vous êtes persuadé que ce n'a pas été nôtre dessein*, en publiant ces découvertes, qui vous paroissent si peu recevables, *de tromper les curieux, & que quoique vous ne me connoissiez pas en particulier, vous vous garderez neanmoins bien d'avoir cette opinion de ma probité, & encore moins de celle du R. P. Hardoüin, dont le mérite & la doctrine vous sont très-connus, & que vous honorez depuis long-tems. Mais que quand vous y faites bien reflexion, vous vous imaginez que nous ne sommes pas nous-mêmes persuadez de tout ce que nous avons avancez l'un & l'autre, que nous l'avons fait seulement pour nous divertir, & que nous nous ferons un plaisir de ce que vous avez pris la chose si sérieusement.*

Oüi, Monsieur, il est vrai que ce n'a été que par maniere de divertissement que j'ai

essayé de tirer un bon sens, & qui pût servir à l'éclaircissement de l'Histoire du Regne de Tetricus, des Inscriptions bizarres qui entourent les Têtes de quelques Médailles de bronze que j'ai de cet Auguste. Mais comme je me défiois de mes forces & de ma capacité dans cette occasion; j'ai crû devoir implorer le secours des lumieres que le R. P. Hardoüin a acquises dans le Païs de l'Antiquité, persuadé que j'étois, que très-peu de personnes seroient aussi capables que lui d'éclaircir les profondes ténebres dont toute l'Histoire est enveloppée, ni qui voulussent l'entreprendre avec autant de complaisance pour moi.

Voilà ce qui a donné lieu à nôtre commerce de Lettres; & vous voyez bien delà, Monsieur, que la passion que j'ai de profiter des instructions d'autrui, m'a engagé à m'adresser avec confiance à ce sçavant homme, pour être éclairci de mes doutes.

Il a répondu à mon empressement avec tant de generosité & d'érudition, que j'aurois crû avoir quelque chose à me reprocher, si j'avois gardé pour moi seul toutes les belles découvertes que ce peu de lettres nous apprennent. C'est aussi ce qui m'a déterminé à les communiquer au public, & à les faire imprimer à Luxembourg chez le Sieur André Chevalier, Marchand Libraire. J'y ai aussi joint les miennes, non pas que je crûsse qu'elles en valoient la peine, mais afin que les Lecteurs vissent mieux la suite du dessein qui avoit donné oc-

casion à cette correspondance.

J'ai crû, Monsieur, vous devoir faire avant toute chose ce petit détail pour vous guerir tout d'un coup du soupçon que vous témoignez avoir à l'entrée de vôtre Lettre du lieu de l'impression, & si celles qui portent mon nom, sont effectivement de ma façon.

Examinons présentement si les Observations que vous avez bien voulu faire à leur sujet, sont aussi solides & aussi bien fondées que vous le prétendez.

Mais avant que j'entre en matiere, trouvez bon, s'il vous plaît, que je vous fasse souvenir de deux petits vers, qu'un des plus beaux Esprits du tems, qui m'honore de son estime, vous a cité fort à propos ci-devant, dans une conjoncture à peu prés pareille.

Diversum sentire duos de rebus iisdem
Illasâ licuit semper amicitiâ.

Qu'il a tourné lui-même en François de la maniere suivante ;

Il a toûjours été permis,
Même entre les meilleurs amis,
D'être sur même cas d'opinion diverse ;
Et cette disposition,
N'a jamais blessé le commerce,
De la plus tendre affection.

Si vous me demandez à quel propos je vous

cite ces vers, je vous dirai, Monsieur, que comme je vous honore beaucoup, j'aurai toûjours bien de la déference pour vos sentimens. Mais ce ne sera pas au point que vous m'accusez d'en avoir pour ceux de l'Auteur du *Sæculum Constantinianum.* Je ne suis pas à la verité des plus difficiles à persuader, & je suis encore beaucoup moins entêté de mes opinions. Mais il faut avoüer aussi, que je ne prens pas pour argent comptant certains raisonnemens, ou faux en eux-mêmes, ou peu vrai-semblables. Ainsi, vous pouvez être persuadé, Monsieur, que si j'ai embrassé le Systême de la Chronologie du Siècle de Constantin, ce n'a été d'abord que parce que des personnes illustres par leur sçavoir, m'en avoient donné une idée autant avantageuse qu'il le mérite, avant même que je l'eusse vû. Mais depuis que je l'ai examiné par moi-même, j'y ai donné les mains d'autant plus volontiers, que personne jusqu'ici, n'a plus habilement rétabli, (au jugement de la plûpart des veritables Sçavans,) la Chronologie embroüillée de ces tems-là que lui. Cependant s'il se trouvoit un jour, ou que vous, ou que quelqu'autre nous découvrît une route plus sûre & plus droite que la sienne, je suis de ces gens *qui non jurant in verba Magistri,* je sçai me rendre sans peine, & me ranger du côté de ceux qui ont pour eux la verité, ou tout au moins une vrai-semblance appuyée d'un raisonnement qu'on ne puisse contester.

Après cela j'espere que vous trouverez bon que je me serve du privilege si generalement reçû de tous ceux qui font profession de Litterature, en m'expliquant avec une entiere liberté, sûr tout ce que vous avez opposé à nos sentimens.

Vous commencez par combattre l'Essai de la Chronologie du Siecle de Constantin; & vous dites *que cette Chronologie, bien loin d'être rétablie, est au contraire extrémement alterée, par la maniere dont on s'y est pris.* Cependant un moment après vous avoüez, *qu'en lisant la Chronologie du siecle de cet Empereur, le Systême sur lequel elle est fondée, vous parût d'abord si bien conçû, si bien appuyé, & en même-tems si vrai-semblable, que vous ne voyez pas comment l'on y pourroit répondre. Nonobstant cela, vous esperiez qu'il se trouveroit bien-tôt quelque Antiquaire qui en désabuseroit le public,* sur tout à l'égard de la pluralité des Constantins, n'y en ayant jamais eu selon vous, qu'un seul de ce nom.

C'est ce que personne cependant n'a osé entreprendre jusqu'ici. Voulez-vous en sçavoir la raison, Monsieur ? la voici. C'est que tous ceux qui ont vû ce sçavant Ouvrage, quelque prévenus qu'ils fussent pour l'ancienne route, comme vous l'appellez, & quelque envie qu'ils ayent eu de le combattre, ont crû après avoir bien examiné le tout, que ce seroit inutilement, & que leurs efforts à cet égard ne tourneroient qu'à leur confusion.

Voilà ce qui les en a détourné. Mais vous, après y avoir rêvé pendant quelques années, vous vous déclarez enfin contre ce Systême. Ce n'est point peut-être que vous ne le trouviez juste au fond; mais c'est que vous croyez qu'il n'y a pas d'honneur à changer de sentiment, & qu'il ne faut pas démordre de certains principes que l'on a une fois adoptez, quelque erronez qu'ils soient au fond, & reconnus tels dans la suite.

C'est de quoi je me flatte que vous conviendrez, pour peu que vous fassiez d'attention à ce que j'aurai l'honneur d'opposer aux argumens que vous aportez pour détruire la pluralité des Constantins.

Ce qui a donné lieu, dites-vous page 8. *à l'ouvrage dont il s'agit, c'est particulierement la diversité du visage du grand Constantin qui se remarque sur quelques unes de ses Médailles, en établissant une multiplicité de Constantins, à peu prés égale à cette diversité. Avant que de se déterminer sur un point de cette importance, il semble qu'il falloit chercher d'autres moyens pour résoudre la difficulté qui est grande & embarassante, il en faut convenir. Mais le R. P. Hardoüin en eût bien-tôt trouvé un autre s'il eût eu à sa disposition un Cabinet aussi abondant en Médailles Antiques que celui de Monsieur Foucault, & sur toute chose à l'égard de celles qui portent les noms des Empereurs contemporains de Constantin.*

Qu'auroit-on trouvé, je vous prie, Mon-

sieur, de si contraire à l'opinion de ce célebre Ecrivain ? *On y auroit reconnu à l'œil, assûrez-vous, que c'est aux Inscriptions des Médailles de ce tems-là qu'il faut s'arrêter, pour sçavoir par les noms qui y sont marquez à quels Empereurs elles appartiennent, & non pas aux têtes, qui appartiennent souvent à d'autres Empereurs que ceux qui y sont nommez. Car ces têtes de Constantin si differentes de visage, ne sont pas les têtes d'autres Constantins ; mais elles sont de Galerius Maximinus, ou de Maxence, ou de Licinius, avec le nom de Constantin à l'entour.*

Quoi que cette nouvelle doctrine regarde plus les sentimens du R. P. Hardoüin que moi, je lui laisserai le soin de vous y répondre en détail ; étant persuadé, que s'il l'entreprend, il le fera d'une maniere qui ne souffrira point de replique. En attendant, & pour vous faire voir que ce n'est ni par caprice, ni à l'aveugle que j'ai embrassé son systeme, j'espere qu'il ne trouvera pas mauvais, que je vous fasse connoître d'avance la nullité des argumens que vous y opposez.

Ce n'est donc qu'aux Inscriptions, & non pas aux têtes qu'il faut s'arrêter, pour sçavoir à quels Empereurs elles appartiennent ?

Vous n'en êtes pas bien persuadé vous-même ; car vous ajoûtez ensuite, *que cela me paroîtra étrange, & que je m'étonnerai en cherchant comment il s'est pû faire, que les Médailles portent les noms de certains Empereurs, les têtes qui y sont representées ne soient pas d'eux,*

mais d'autres Empereurs. Que je me récrierai même que cela est contre la vraisemblance.

En effet, Monsieur, croyez-vous que personne, pour peu qu'il ait de teinture de cette sorte d'étude, puisse se persuader, que ce que vous venez d'avancer comme une chose de fait & incontestable, doive être reçû comme tel, parce que vous avez crû entrevoir sur les Médailles cette prétenduë difference de Têtes? Vous m'y renvoyez même pour m'en éclaircir par mes yeux propres. Je suis docile, car quoi que je sçûsse d'avance que je n'y rencontrerois rien de tout ce que vous prétendez établir, je n'ay pas laissé de repasser toutes celles de mon Cabinet, qui peuvent y avoir quelque rapport. Vous allez entendre presentement, ce que j'y ai remarqué de singulier, tant pour l'opinion que vous soûtenez, que pour celle qui lui est contraire.

Comme la Ville d'Echternach, où je fais ma residence ordinaire, n'est éloignée de la fameuse Ville de Treves que de trois lieuës, où l'on en déterre de plus en plus, & que dans nôtre Province de Luxembourg, on en découvre quantité presque tous les jours, je ne laisse gueres échapper d'occasion d'acquerir ce qui s'en presente. Dans toutes celles donc que j'ai, dont le nombre est considerable pour un particulier, tant en or, & en argent, qu'en grand, moyen & petit bronze, sut tout des latines ; aprés avoir examiné attentivement, & confronté les Têtes qui sont

sur les Médailles de Constantin, avec celles de Licinius, de Galerius Maximinus, & de Maxence, ausquels vous voudriez me persuader qu'elle appartiennent; je puis vous assûrer avec verité, que quelque soigneusement que je les aye considerées, & quelque effort que j'aye fait pour trouver cette prétenduë distinction, si palpable, comme vous l'assûrez, je n'ai pû y découvrir aucune de ces ressemblances. Ce qu'il y a de vrai, c'est que les Têtes de Galerius Maximinus, confrontées avec celles de Fl. Val. Constantinus, semblent d'abord être les mêmes; mais pour peu qu'on y fasse d'attention, on y remarque une difference qui n'est pas petite, puisque Constantin a le nez fort aquilin, & que celui de Galerius Maximinus descend tout droit, ce qui change extrêmement l'air d'un visage, comme vous n'en sçauriez disconvenir.

Voulez-vous bien, Monsieur, que je vous dise ce qui a donné lieu à vôtre méprise ? ce n'est assûrement pas cette ressemblance si parfaite des têtes que vous vous êtes figuré avoir trouvé sur les Médailles des Princes dont nous venons de parler; c'est aucontraire le peu d'habileté des Graveurs, dont vous vous plaignez dans la suite si fort & si souvent, qui vous ont engagé dans cette route si écartée & si inconnuë jusqu'à present.

Effectivement, tel Graveur qui vouloit ou devoit nous representer Constantin n'ayant pû en atraper ni l'air, ni la physionomie sur la Mé-

daille, y a formé ou une espece de marmouset, ou toute autre chose que ce qu'il avoit dessein de faire. Cela même est arrivé quelquefois à l'égard des autres Empereurs: Car j'ai dans mon Cabinet des Médailles de Galerius Maximianus, & des Constantins de moyen bronze avec les inscriptions suivantes qui justifient très-bien ce que j'avance:

MAXIMIANUS. NOB. CAES. *La tête de ce Cesar couronnée de Laurier.*

)(. SACRA. MON. UR. D. AUGG. ET CAESS. NN. *Le genie de la monoye debout ayant de la droite une balance, la corne d'abondance de la gauche.*

IMP. CONSTANTINUS. P. F. AUG. *La tête de Constantin couronnée de Laurier.*

)(. CONSERV. URB. SU.-- *Un temple a six colonnes au milieu duquel le genie de quelque Ville est assis habillé en Deesse le casque en tête, tenant de la main droite un globe terrestre, de la gauche une pique, & ayant à ses pieds un Bouclier. Au Frontispice du temple il y a* X. *à l'Exergue* AQT.

CONSTANTINUS. NOB. CAES. *La tête de ce Cesar couronnée de Laurier.*

)(. JOVI. CONSERVAT. CAES. *Un Hercule étouffant un Lion, ayant à ses pieds la Massue dressée, à l'Exergue* ST.

Ainsi ces têtes quoi que peu ressemblantes à plusieurs autres de ces mêmes Princes ne lais-

sent pas d'apartenir uniquement à ceux dont elles portent les noms, quoi qu'elles ne représent pas toûjours tout-à-fait les originaux, ny aucun même des Empereurs contemporains.

Le moyen après cela je vous prie, s'il falloit prendre ce principe pour regle, de pouvoir discerner au juste la veritable tête d'un Empereur? puisque selon vous elles se trouvent souvent placées & dénuées des Inscriptions qui leurs sont propres & naturelles ? n'est ce pas là introduire dans cette science une confusion prodigieuse, & se joüer de ces monumens si estimables, en les expliquant d'une maniere si peu vraysemblante, & si peu soûtenable?

Vous n'en demeurez pourtant pas là; car pour apuyer ces transpositions de têtes & pour soûtenir qu'avec le nom de Constantin, on a joint le portrait de Licinius ou de Maxence, vous posez pour principe *qu'il ne s'est frappé de ces Medailles peu communes* (c'est avec justice que vous les nommez ainsi, puisque je ne pense pas qu'il s'en trouve ailleurs de semblables que dans vôtre Cabinet, ou dans vôtre Idée:) *qu'autant de tems que ces Empereurs ont vécu de bonne intelligence avec Constantin, au commencement de son regne, & cela dans la veüe de marquer encore davantage leur union par cette communication de nom autour des têtes differentes.*

Tout cela quoique specieux, court grand risque de n'avoir aucun sçavant pour aproba-

teur. Car enfin si ces Princes vouloient marquer leur union, & si vous voulez même la déference qu'ils avoient les uns pour les autres, pourquoi ne pas imiter l'exemple des Empereurs Pupien & Balbin, qui comme nous le voyons sur les Legendes de leurs Medailles, l'ont fait d'une maniere bien plus noble, plus grande, & plus naturelle, par le FIDES. MUTUA. AUGG. AMOR. MUTUUS. AUGG. & par d'autres semblables inscriptions? Car nous ne voyons pas sur ces Medailles, que ces Augustes y ayent confondu leurs têtes, toutes celles de Pupien portent leurs inscriptions naturelles, & celles de Balbin de même.

Ne s'ensuit-il pas delà naturellement, que les moyens que vous employez pour éluder la pluralité des Constantins ne peut subsister, puisque comme nous venons de le dire, les Princes contemporains, au lieu de faire mettre sur leurs Medailles les têtes de leurs Collegues, n'avoient au contraire pour marquer la bonne amitié qu'ils entretenoient reciproquement, qu'à imiter en cette occasion ces Empereurs leurs Predecesseurs.

Or pour prouver que cela s'est pratiqué presque de la même maniere au revers des Medailles, du vivant de Constantin même, j'ai pour le justifier deux témoins sans reproche à vous produire, que j'ai tirez de mon Cabinet, ce sont deux Medailles de petit bronze l'une de Crispus, & l'autre de Con-

stantinus junior dont voici les Legendes :

CRISPUS. NOB. CÆS. *Crispus couronné de Laurier.*

)(. D. N. CONSTANTINI. MAX. AUG. VOT. XX. *Dans une Couronne de Laurier : & à l'Exergue* ST.

CONSTANTINUS. JUN. NOB. *la tête couronnée comme dessus.*

)(. D. N. CONSTANTINI. MAX. AUG. VOT. XX. *dans une Couronne de Laurier : l'Exergue est fruste.*

Mais comme nonobstant ce que nous venons de voir, vous persistez toûjours à ne vouloir reconnoître qu'un seul Constantin, je me contenterai de la seule preuve tirée des Medailles, comme j'ai déja fait, pour vous convaincre de l'erreur où vous êtes à cet égard. Celles que je produirai, sont en partie tirées de vôtre Cabinet, & en partie du mien.

La premiere sera celle qui se trouve dans le Siécle de Constantin, page 205. elle represente de chaque côté une Tête, qui pour la physionomie sont trés dissemblables, comme vous le sçavez vous-même, puisqu'elle est conservée au Cabinet de Monsieur Foucault. En voici l'inscription.

CONSTANTINUS. AUG. *La Tête de Constantin couronnée de laurier, avec l'air d'un homme de quarante ans.*

)(. CONMAXANTTINUS. AUG. *La Tête pareillement couronnée de laurier, qui paroît être celle d'un homme de vingt-sept ans*

de Monsieur Galland.

Ces inscriptions & ces têtes d'un âge si different, que nous apprennent-elles, sinon que du Regne de Constantin, il y en avoit un autre de même nom, de la Famille MAXIMA; car c'est ce que les Lettres MAX. nous apprennent.

J'ai de plus moi-même cinq Médailles de Constantin, dont l'une est d'argent, d'une conservation achevée, & les autres sont de petit bronze. Celle d'argent porte cette inscription:

CONSTANTINUS. MAX. AUG. *La Tête de cet Auguste entourée d'un diadême garni de pierreries.*

)(. VICTORIA. CONSTANTINI. AUG. *Une Victoire tenant une Couronne de laurier de la droite, & une branche de palmier de la gauche. A l'exergue* PTS.

Les quatre de bronze ont toutes la même Inscription, tant du côté des Têtes, que des revers, comme il s'ensuit:

CONSTANTINUS. AUG. *La tête couronnée de Laurier.*

)(. D. N. CONSTANTINI MAX. INV. AUG. VOT. XX. *Au milieu d'une Couronne de Laurier.*

Il n'y en a qu'une où se lise INV. *Invictus*, ce mot ne se trouve pas sur les autres. Dans les Exergues il y a, RP. AQP. TT. AQS.

Toutes les Medailles que je viens de citer, me donnent occasion de vous demander, Monsieur, si le Constantin dont nous voyons la

B

tête avec l'inscription de CONSTANTI-
NUS AUG. étoit le même que le D. N.
CONSTANTINUS. MAX. INVICTUS.
Pourquoi ce Constantin n'auroit-il pas été
qualifié MAX. tant du côté de la tête qu'au
revers: puisque nous avons en effet des Me-
dailles où ce mot se rencontre ainsi, témoin
celle que le *Sæculum Constantinianum* nous
propose page 214. avec cette Legende,
CONSTANTINUS. MAX. AUG.
la tête ornée d'un diademe garni de pierreries.
)(D. N. CONSTANTINI. MAX.
AUG. VOT. XXX. *Au milieu d'une
Couronne de Laurier, à l'Exergue* SMR.
Si, dis-je, la tête de CONSTANTINUS
AUG. apartenoit à CONSTANTINUS
MAX. il auroit le même nom des deux côtez,
comme cela se voit clairement dans toutes
celles qui apartiennent à ce MAXIMUS.

Pour satisfaire ensuite aux objections que
vous avez prévû que l'on vous feroit sur les
differentes denominations des Familles, que
les inscriptions des Médailles des Constan-
tins nous fournissent, comme sont celles de
*Flavius Valerius, Flavius Claudius, & Flavius
Julius*, vous dites, que *ces denominations si
differentes attribuées* sur ces monumens *au
seul Constantin le Grand* comme vous l'appel-
lez, *ne doit point favoriser la pluralité que l'on
pretend en introduire*. Voulant insinuer parlà
qu'il s'en seroit servi, ou les auroit pris in-
differemment sur ses monoyes.

Si cela est ainsi, pouvez vous après cela rejetter comme vous faites, la pluralité des Constantins? Car qui ne sçait le soin qu'avoient les Romains de distinguer par ces sortes de Legendes leur extraction, & les Familles d'où ils sortoient en ligne directe, & dont ils se faisoient honneur, ou dans lesquelles ils étoient entrez par adoption? vous n'ignorez pas que la Famille *Flavia Valeria*, n'est pas celle de *Flavia Claudia*, & que celle de *Flavia Julia* est toute differente des deux premieres. De sorte que voilà trois Familles qui ont chacune une *denomination* particuliere, quoi qu'elles fussent quelquefois alliées entre elles.

Ainsi n'en ririez vous pas tout le premier, si quelqu'un s'avisoit de dire que les Princes de la Maison de Bourbon, par exemple, & ceux de la Maison d'Autriche, peuvent porter indifferemment les noms de ces deux Familles? ils sont à la verité très-proche parens & alliez; mais nonobstant cela il ne s'est encore pratiqué rien de semblable, & il ne se pratiquera même jamais.

A quoi bon après cela nous dire, comme vous faites, qu'il est vray qu'il ne se trouve pas d'exemple avant ce tems-là chez les Romains, qui fasse voir, qu'une même & seule personne aye porté les noms de trois Familles differentes; & un autre pour prénom. Puisque peu après vous en rapportez des exemples de *Clodius Pupienus Maximus*, de *M.*

Aurelius Claudius Quintillus, & de *Claudius Domitius Domitianus.* Et vous inferez delà que Constantin auroit de même pû en porter tout au moins trois. Mais jusqu'à ce que vous nous produisiez des Médailles, où Constantin ait trois noms de trois Familles differentes, nous aurons le loisir de prévoir ce qu'on pourra vous répondre.

Encore une fois produisez-nous une Medaille de Constantin avec la Legende qui le qualifie, de FL. VAL. CL. JUL. CONSTANTINUS. AUG. Je dirai alors avec vous qu'il n'y a toûjours eu qu'un seul Constantin. Mais aussi s'il est vrai, ainsi que vous l'assûrez vous-même, qu'il se trouve des Médailles avec l'inscription de FL. CL. CONSTANTINUS AUG. & de FL. JUL. CONSTANTINUS AUG. quoique ni l'Occo augmenté par le Comte Mezzabarba, ni le Trésor de Patin, ni aucun autre Catalogue, de ceux au moins que j'ai vû, ne cite aucune Médaille avec de pareilles inscriptions. Ne suis-je pas plus que jamais en droit de soûtenir la pluralité des Constantins, si differens entr'eux, bien moins par leurs têtes que par leurs noms de Famille ? Et vous, Monsieur, avez-vous raison de les rejetter comme vous faites, en vous servant pour cela de moyens trés-pernicieux à ceux qui voudroient doresnavant s'appliquer à examiner ces monumens.

Car enfin, si les principes extraordinaires que vous venez de nous enseigner, & qui a

ce que vous soûtenez, seront des guides as-
sûrez pour ne pas s'égarer dans cette étude,
si ces principes dis-je, doivent avoir lieu : ne
pourroit-on pas dire qu'en les suivant, rien
ne sera désormais plus inutile que de s'y ap-
pliquer, puisque selon vous, tout est si con-
fondu, & si incertain dans les Médailles du
bas Empire, non seulement pour les têtes,
mais aussi pour les revers, que s'est s'amuser
inutilement que d'en vouloir tirer quelque
lumiere, toutes celles qu'on en pourroit es-
perer, étant sujettes à une infinité d'incon-
gruitez. Ainsi, il n'y aura qu'à suivre aveugle-
ment les prétendus Historiens de ces tems-là,
quelques romanesques que soient les recits, ou
plûtôt les contes qu'ils nous débitent. N'est-
ce pas là du moins ignorer le bon usage que
l'on peut faire des Médailles, & les belles con-
noissances qu'on en peut tirer ?

Aprés avoir décidé résolument sur cet ar-
ticle, vous passez à deux Epigrammes ou In-
scriptions ; l'une Grecque, & l'autre Latine,
que vous avez lûës, dites-vous, sur la Base de
l'Obelisque, qui est élevé au milieu de la Place
de l'Hippodrome de Constantinople.

On vous a déja fait toucher au doigt, Mon-
sieur, dans une Lettre qui m'a été adressée
d'Amsterdam, du 28. Janvier dernier, & qui
a été imprimée à mon insçû, que vos yeux
du moins vous avoient trompé : qu'il n'y a
non plus dans l'Epigramme Grecque, ΠΡΟΚΛΩ
ΕΠΕΚΕΚΛΕΤΟ, qu'il n'y a des Têtes de Maxen-

ce & de Licinius sur les Médailles de Constantin : que Monsieur Spon dans son voyage de Grece, que vous citez vous-même, mais que vous n'avez pas osé citer en cet endroit là, assûre qu'il y a lû ΠΡΟΚΛΟC comme le R. P. Hardoüin l'a imprimé : & que tous les Etrangers qui ont dit avoir lû cette Epigramme à Constantinople, l'ont lû ainsi. J'ai vû même d'habiles gens, qui entendent parfaitement le Grec, qui assûrent que l'on ne sçauroit joindre le datif ΠΡΟΚΛΩ, avec le verbe composé ΕΠΕΚΕΚΛΕΤΟ, sans faire un solecisme, & un contresens ridicule. Mais pour moi, tout ce que j'ai à vous dire sur cela, c'est qu'il me semble que l'Auteur du *Sæculum Constantinianum*, a juste raison de ne pas vouloir accorder à ces Epigrammes le rang d'Antiquité que vous leur attribuez. En effet, ces vers tant Grecs que Latins, ne répondent gueres ni à la Majesté de l'Empereur Theodose, ni aux autres Inscriptions Romaines qui nous restent. De sorte que je ne doute pas que ces deux pieces n'ayent été placées sur ce Monument quelques Siécles aprés, quelque chose qu'on puisse dire au contraire.

Vous témoignez ensuite être fort scandalisé du mépris que je fais de *Fl. Vopiscus*, de *Treb. Pollio*, de *Jul. Capitolinus*, & des trois autres petits Auteurs qui les accompagnent, en les qualifiant de *Fabulatores*. Vous tâchez de les excuser par le peu d'exactitude des Historiens modernes, ajoûtant que *ce n'est pas au stile de*

ces prétendus Ecrivains, mais à ce qu'ils ont écrit, qu'il faut faire attention. Bien plus, vous prétendez pag. 40. que *si ces Auteurs n'avoient jamais écrit, & que si leurs Histoires ne fussent pas venuës jusques à nous, nous ne pourrions pas dire, si ce seroit Jules Cesar qu'il faudroit mettre à la tête des Empereurs, plûtôt que l'Empereur Heraclius. Que par conséquent, il faut avoüer, qu'au moins en cela, nous avons besoin de leur secours, &c.*

Ce n'a été ni le R. P. Hardoüin, ni moi, qui avons douté les premiers de leur bonne foi, & découvert l'imposture de celui qui a pris plaisir de fabriquer ce Roman, sous ces grands & specieux noms de *Jul. Capitolinus, Treb. Pollio* &c. Personne ne les a plus décrié que vous même à la page 37. de vos Observations; & cela en termes si précis & si outrageans, que non content d'avoir traité Capitolin, comme indigne de la qualité qu'il prend d'Historien, vous faites voir ensuite que rien n'est comparable à son ignorance, puisque lui qui vouloit se mêler d'écrire les vies & les faits des Empereurs, *n'a pû decider entre les Historiens ses Prédecesseurs, si Maximus, & Pupienus étoient deux Empereurs differens, ou si ce n'étoit qu'un seul.* Si cela est vrai, Monsieur, comme il l'est effectivement, ne suis je pas en droit de douter de la verité de tout le reste, ou au moins de la plûpart des faits que cet Historien rapporte, puisque dans les plus essentiels, il fait paroître tant

d'ignorance. Car s'il étoit vrai qu'il eût vêcu du tems de Dioclétien, comme on l'a crû jusqu'à present, le regne de ce Prince n'ayant suivi celui de Pupien que d'environ cinquante ans; cet Auteur auroit-il pû ignorer les veritables noms d'un Empereur qu'il auroit peut-être pû voir, ou qu'il auroit pû entendre nommer à son pere? Un Ecrivain de ce caractere là merite-t-il créance sur rien, & ne merite-t-il pas plûtôt d'être suspect?

Le sçavant Casaubon qui devroit être ce semble le protecteur de ces Ecrivains puisqu'il a enrichi leurs écrits de ses notes, vous en fera connoître le vrai merite.

Vous aurez veu sans doute dans la Préface qui est à la tête de ces Auteurs de l'impression de Paris, les doutes, les soupçons, & les plaintes de ce sçavant, tant contre leur peu d'exactitude, que contre le peu de vraysemblance qui se trouve dans quantité de faits qu'ils racontent. En voici l'abregé.

Casaubon a d'abord bien de la peine à comprendre que cet Ouvrage puisse être la production de six Auteurs, dont il porte le nom à la tête, eu égard principalement au stile, qui est par tout le même dans ces écrits. Il ne peut non plus se persuader que six personnes differentes, puissent s'énoncer également par tout d'une maniere si semblable & si égale, quand bien ils auroient travaillé de concert, & au même lieu ensemble. C'est ce qu'il marque bien expressément à l'entrée de ses

Notes fol. 4. en ces termes: *Mirum videtur nobis omnes hos Auctores, Imperatorum omnium vitas tempore eodem scribere aggressos & quidem stilo ità parùm dissimili, ut discrimen vix ullum liceat notare, pariter in opere instituto progressos, pariter desiisse.* Il me paroît tout extraordinaire que ces Auteurs ayent en un même-tems formé le dessein de décrire les vies de tous les Empereurs, d'un stile si semblable l'un à l'autre, qu'à peine y peut-on entrevoir la moindre difference; veu qu'ils commencent, qu'ils continüent, & qu'ils finissent tous de la même maniere. Que n'achevoit-il, & que ne poussoit-il sa conjecture jusqu'où il voyoit bien qu'elle pouvoit aller? Que ne disoit-il, ce qui suit necessairement de sa reflexion, & ce que le R. P. Hardoüin a dit depuis, que toutes ces six pieces ne sont que l'ouvrage d'un même fourbe, qui pour raison, s'est voulu rendre célebre, en se cachant sous six noms éclatans, & rien davantage. Mais le même Casaubon dans sa Préface comment ne traite-t-il pas ces prétendus six Auteurs? Vous allez en juger. *Quod autem modò dicebamus Auctores ipsos excusare in hac parte, scilicet, quod tam multa non suo loco posita, aut sine causâ repetita sæpius, non posse, ità prorsus est. Alibi judicium desideres limatius, alibi diligentiam exquisitiorem, in quinque præsertim primis, & maximè in Capitolino.* C'est-à-dire: *Mais comme nous le disions presentement, il est vrai, qu'on ne peut excuser ces Auteurs, d'avoir si souvent trans-*

posé & repeté la même chose. Tantôt ils manquent de jugement, tantôt d'exactitude, sur tout les cinq premiers, & Capitolin plus qu'aucun des autres. Et enfin à l'entrée de ses Notes sur Fl. Vopiscus comment ne s'en explique-t-il pas? *Tandem*, dit il, *è salebrosis & præruptis locis emersimus, sic jure appellaverim plerosque præcedentium Auctorum Libros. In illorum plerisque omnia perturbata, indigesta, confusa, mera denique mapalia.* Nous voilà enfin sortis de ces endroits si difficiles & si embarassez, dont les livres des Auteurs précedens sont remplis. Dans la plûpart de ces Ecrivains tout y est sans ordre, & mal rangé, tout y est confus, ce ne sont que de miserables squeletes.

Voilà, Monsieur, le jugement que porte ce celebre Commentateur de ces Historiens, qu'il avoit d'ailleurs tant d'interêt de prôner; mais c'est qu'il n'a pû resister à la verité, & qu'il en connoissoit à fond mieux que personne le peu de merite. Il donne si peu de poids aux *Arrêts du Senat*, & à ces lettres que vous appellez authentiques qu'ils produisent comme vous l'assûrez page 13. *pour preuves des faits qu'ils avancent*; que dans la même Préface il témoigne, qu'il voudroit bien qu'on lui enseignât, où l'on a deterré ces Monumens: *nescio unde ex abdito desumpta*.

Pour moi je suis bien assûré que quiconque jugera de ces Historiens sans préoccupation, avoüera que c'est un Roman, mais un Roman bien inferieur aux autres écrits de cette na-

ture. Car on rencontre du moins dans ceux-ci un certain air de vraisemblance qui plaît & qui impose: au lieu que dans ceux-là presque tout y choque, tout y est contre les apparences même du vraisemblable. Mais en voilà assez sur ce Chapitre.

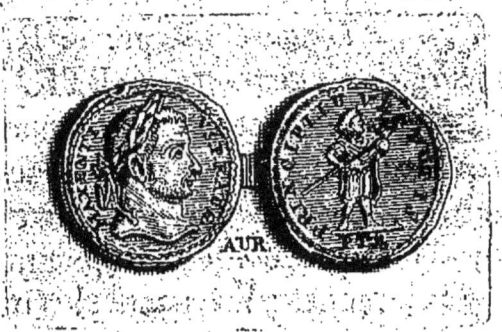

Venons à la Médaille d'Or de Maxence, qui est tirée de mon Cabinet, dont voici l'E-ctype, & dont vous combattez l'explication que le R. P. Hardoüin en a donnée. Vous soûtenez d'abord que les Lettres PTR. qu'elle a dans l'Exergue, ne doivent pas selon le sentiment de ce sçavant homme dans son *Saeculum Constantinianum*, s'expliquer par *Prima Treverensis*. Vous dites qu'elles doivent signifier chacune tout un autre mot, sans dire cependant quel est ce mot. Vous vous contentez de dire seulement en passant, que *vous aurez peut-être occasion d'en parler ailleurs*. Ensuite vous ne pouvez vous persuader que les Médailles qui portent au bas TR. ayent été frappées à Tréves. Vous prétendez que la plûpart ont été fabriquées en Orient, parce que

vous y en avez vû pendant vos voyages par boisseaux. Et enfin, le R. P. Hardoüin, selon vous, a tort de douter, si les Médailles ont été employées dans le commerce comme une monnoye courante.

En attendant que vous nous communiquiez vos découvertes, je ne puis me résoudre à rejetter le *Prima Treverensis* que le R. P. Hardoüin trouve dans ces Lettres PTR. la raison qui m'a fait abandonner le sentiment ordinaire des Antiquaires qui vouloient que ces Lettres signifiassent *Pecunia Treverensis*, ou *Percussum Treveris*; c'est que celui du sçavant Jesuite n'est pas seulement plus naturel, mais aussi qu'il paroît plus uni, & qu'il a en mêmetems plus de rapport avec l'Histoire.

On sçait que la Gaule Belgique étoit divisée en deux Provinces, dont la premiere avoit pour capitale la celebre Ville de Treves; la 2.^{me} celle de Rheims en Champagne. Ainsi c'est avec justice qu'on soûtient que les Médailles où on lit dans l'Exergue PTR. ont été frappées *in Primâ Treverensi dans la premiere Province de la Belgique*, & au contraire, celles qui portent le STR. *In secundâ Treverensi, dans la deuxiéme Province de cette même Belgique.*

Ce qui vous a donné lieu de rejetter ce sentiment, c'est qu'il semble que vous doutiez que toutes les Médailles qui portent au bas PTR. STR. & autres Lettres semblables ayent pû être frappées à Treves, & qu'effe-

de Monsieur Galland.

tivement il y ait eu anciennement dans cette Ville *une Cour de Monoyes.* Vous vous relâchez pourtant un peu sur cet article, parce que dans la Notice de l'Empire d'Occident, il est fait mention d'un *Procurator Monete Triberorum :* & où vous dites qu'il se pourroit bien faire que ce *Triberorum* fût là pour *Treverorum.*

Je vais vous en donner d'autres bonnes preuves. Le R. P. Wilthem, sçavant Jesuite, dans son Histoire manuscrite du *Luxembourg Romain* que j'ai, pour nous donner en peu de mots la veritable idée de la grandeur & de la Majesté de cette Ville, qui a été le Siége des Augustes, s'en explique ainsi au chap. 2. de son Liv. 4. *Primus Civitatis Trevirorum splendor sedem præbuisse Imperatoribus. Præcipuè frequentârunt aut adeò etiam incoluerunt multum minusve alii atque alii. Constantius Chlorus, Maximianus Herculius, Constantinus Maximus, Constantius & Constans Filii ejus, Magnentius ac Decentius, Julianus, Valentinianus & Valens Fratres, Gratianus & Valentinianus Junior, Maximus cum Victore Filio, Theodosius, Avitus : & ante hos Postumus, Victorinus Tetrici duo, &c.* La Ville de Treves tire sa principale gloire de ce qu'elle a servi de residence aux Empereurs Romains. Ceux qui l'ont frequenté, ou qui y ont demeuré, les uns plus & les autres moins, sont Constantius Chlorus, Maximien surnommé Herculius, Constantin le Grand, Constantius & Constans ses Fils,

Réponse aux Observations

Magnence & Decence, Julien, Valentinien & Valens son Frere, Gratien & Valentinien le jeune, Maxime avec son Fils Victor, Theodose, Avitus: & long-tems auparavant Postume, Victorin, les deux Tetriques, &c.

Il ajoûte à cet éloge une fort belle inscription, où il est parlé *de la Cour des Monoyes qui étoit à Treves, & de son Président.*

---- M. PROVINCIA. PRÆF. ALE ----
---- ANIE. IN. EADEM. PROVINCIA ----
---- VEHICULORUM. PER. GALLIAS.
---- MONETÆ. TRIVERICÆ. PRÆSES
---- INCIÆ. GERMANIÆ. SUPERIO-
RIS. V. P.
---- MULIS. V. C. M. PRÆF. PRÆT.
ET. C. V.
---- URBI. VIXIT. ANNIS. LV. ----
---- SES. N. DIES. N. XXVII ----

Et dans le Chapitre qui suit, sçavoir le troisiéme, là où il décrit la relation que fait un certain voyageur nommé *Galba* au Sophiste *Licinius*, des merveilles qu'il avoit vûës à Treves. Voici ce qu'il en dit: *Audi præterea quod mirère. Treviris est Civitas Galliæ nobilis*, &c. & peu aprés: *Vidi etiam in eadem Urbe ingentem è pretioso marmore Jovem, scutellam auream duorum pedum latitudinis tenentem ubi hoc inerat scriptum:*

JOVI. VINDICI. TREBERORUM.
EX. CENSU. QUINQUE. CIVITATUM.
RHENI. PER. TRIA. DECENNIA.
DENEGATO. SED. FULMINE.
ET CÆLESTI. TERRORE EXTORTO.
FACTUM. ARTE. MECHANICA.

C'est-à-dire : *Je vais vous raconter une chose qui vous surprendra. Treves est une Ville très-considerable des Gaules, &c.* & puis : *J'ai vû dans la même Ville une Statuë de Jupiter d'un marbre précieux, & d'une grandeur démesurée, qui tenoit de la main une Coupe d'Or de la largeur de deux pieds, sur laquelle étoit écrit ce qui suit : Cet Ouvrage est consacré à Jupiter Vengeur des Habitans de Treves, du tribut que les cinq Villes du Rhin avoient refusé de payer pendant l'espace de trente ans, mais que la foudre & la crainte des Dieux leur a extorqué.*

Vous voyez par là, Monsieur, que c'est un pur scrupule qui vous a empêché de voir, que *Triberi* dans la Notice d'Occident, ne pouvoit signifier que Treves.

Les deux Médailles qui suivent, que j'ai pareillement, ne vous doivent pas moins convaincre, que les lettres P T R. & S T R. sont mises pour nous marquer le *Pais de Treves:* car on y lit très-distinctement S T R E. Ces deux Médailles sont de petit bronze, & nous representent Constantin ; mais elles sont d'une netteté achevée: elles ont des deux côtez l'une & l'autre la même inscription.

CONSTANTINUS. AUG. *La Tête de Constantin avec un Diadême garni de Pierreries.*

)(PROVIDENTIA. AUGG. *Un Camp : à l'Exergue* STRE. *trésbien formé.*

Quelle raison peut-on avoir, Monsieur, pour avancer que des Médailles Latines, hors les Colonies, ont été frapées dans des Villes & des Provinces, où l'on ne parloit que Grec, & où le Latin étoit une langue étrangere?

Nous voyons dans le haut Empire une infinité de Médailles frappées en Orient, mais toutes dans les Villes où l'on parloit Grec. Mais puisque depuis la seiziéme année de Dioclétien, & dans tout le bas Empire, il ne paroît plus de Médailles en caractere Grec, n'y a-t'il pas lieu de croire que s'il s'en rencontre de Latines en Orient, elles y ont été transportées d'Occident, où elles ont été fabriquées.

Pour revenir à ma Médaille de Maxence, qui a au revers PRINCIPI. JUVENTUTIS. titre que le R. P. Hardoüin attribuë à *Fl. Val. Constantin,* lors qu'il étoit César : parce qu'il croit que Maxence, qui n'étoit pas d'une si illustre extraction que lui, lui vouloit faire honneur par cette Médaille, quoique ce Constantin ne fût alors que *Colonel general de l'Infanterie* sous lui : Vous au contraire, Monsieur, vous prétendez que PRINCEPS. JUVENTUTIS. ne signifie pas ce que le R. P.

R. P. Hardoüin enseigne; quoi qu'il établisse bien l'explication qu'il donne, & que vous n'avanciez rien au contraire, avec aucune preuve solide: Et vous prétendez même sans le prouver encore, que ce titre appartient souvent aux Empereurs, dont on voit le portrait de l'autre côté de la Médaille. Vous n'ignorez pas, je crois, que Monsieur Spanheim dans son Traité *de Usu & Præstantia Numismatum*, page 667. déclare en termes formels; *que l'usage a insensiblement été introduit que ceux que l'on destinoit à l'Empire, étoient en premier lieu déclarez Princes de la Jeunesse, & ensuite Césars. Illud verò paulatim receptum videas, ut destinati ad Imperium successores, primò Principes Juventutis, dein Cæsares renuntiarentur.* Cela étant, comment se pourroit-il faire que la figure qui est ordinairement représentée sur le revers des Médailles, qui ont pour legende, PRINCEPS. JUVENTUTIS. ou PRINC. JUVENTUTIS. se puissent rapporter aux Empereurs dont les noms se trouvent exprimez de l'autre côté?

A suivre le sentiment de Mr. Spanheim, quoi que vous en disiez Monsieur, il faut par necessité reconnoître, que dans la Médaille qui suit, tirée de mon Cabinet & dont vous verrez l'ectype plus bas qui a pour inscription :

IMP. C. M. AUR. PROBUS. AUG.
La tête de Probus avec une Couronne radiale.
)(. PRINCIPI. JUVENTUT. *Un*

Céfar armé en guerre debout, tenant de la droite un globe terrestre, & de la gauche la pique haute: à l'Exergue PTI.

Ce *Principi Juventutis* se rapporte à son successeur presomptif, de même qu'à celui de l'Empereur Florien dans une Médaille que j'ay pareillement de cet Auguste qui au revers a le même type & la même legende que celle que je viens de vous citer, & qui ne se rencontre ni dans le Comte Mezzabarba, ni dans aucun autre Antiquaire. Je ne vous dirai pas les noms de ces Cesars ou heritiers presomptifs: Mais cela n'empêche pas, que ce mot ne se doive prendre au même sens, dans toutes les Médailles qui ont de pareilles legendes.

Quant à ce que vous contestez au R. P. Hardoüin, que les Médailles anciennes n'ont pas été de simples jettons, comme il le prétend; parce que vous croyez que c'étoit effectivement la monnoye courante: avant que de prendre parti là-dessus, je vous dirai que vous ne sçauriez disconvenir, que par ce moyen on a trouvé le secret, & à très-peu de frais d'éternifer sur les Médailles, principalement sur celles de bronze, la memoire des Princes, & de ce qui s'est passé de plus confiderable sous leur gouvernement. Mais encore il est fort probable que les Corps des Villes, & des Métiers, offroient de tems en tems aux Empereurs, ou de gré, ou par forme d'imposition, des bourses de semblables jettons, comme nous voyons que cela se pra-

tique encore presentement, tant en France qu'ailleurs.

Vous me demandez là-dessus, ce qu'est donc devenu la monnoye des Romains? & moi ne puis-je pas à mon tour sans remonter jusqu'à ces tems si éloignez, vous demander ce que sont devenuës les monnoyes de Loüis XII. d'Henry second, & d'Henry quatre, puis qu'il ne s'en voit plus presque que dans les Cabinets ? c'est qu'alors comme à present, les Princes faisoient rebattre les monnoyes de leurs Predecesseurs, pour y placer leurs têtes: & voilà ce qui est cause qu'il se trouve si peu de monnoyes des Empereurs & des Rois, qui sans aller plus loin, ont regné, je ne dis pas depuis mille ou douze cens ans, mais seulement depuis un ou deux Siécles.

Il est d'ailleurs très-sûr qu'en ces tems si reculez, les Monnoyeurs n'ont pas travaillé avec tant d'independance & de liberté que vous leur en attribuez. Je suis persuadé au contraire qu'alors comme aujourd'hui, il ne leur étoit pas permis de se servir indifferemment ni des têtes, ni des types, qui leur tomboient au hazard les premiers sous la main. Et cela doit être incontestable si ces Médailles ont autrefois servi de monnoye, comme vous le prétendez. Car ne sçait-on pas combien les Princes ont toûjours été jaloux & délicats sur ce chapitre ? Ainsi faut-il convenir que les Monnoyeurs ne faisoient qu'exécuter les ordres qu'ils recevoient sur cela de

ceux qui préſidoient *à la Cour des Monnoyes*: & que s'il ſe rencontre quelquefois des dérangemens dans les Legendes, ils ne ſont pas à beaucoup prez ſi frequens ni ſi groſſiers, que vous vous le figurez. C'eſt ce que nous allons voir encore plus particulierement à l'occaſion des Médailles de Tetricus.

Je croyois, Monſieur, avoir fait une decouverte aſſez conſiderable (& elle l'eſt en effet) dans quelques Médailles de Tetricus le Pere, que j'ai communiqué par mes lettres au R. P. Hardoüin, qui les a expliqué de la maniere qui ſuit.

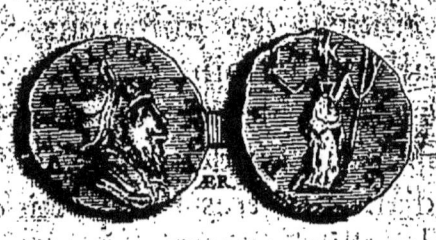

CÆ. TETRICUS. ARPCA.
Cæſar Tetricus alter Reipublicæ conſtituendæ Auguſtus.

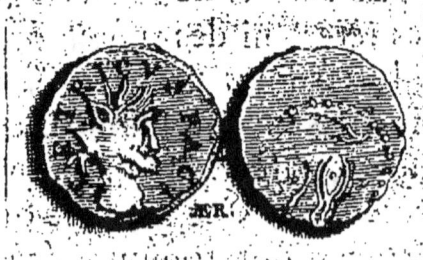

TETRICUS. PACI.
Tetricus, pulſis Aquitanis creatus Imperator.

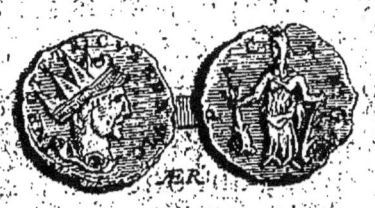

IMP. C. TETRICUS. RDNVIC.
Imp. C. Tetricus Romanæ Ditioni Narbone
vindicato, Imperii Conservator.

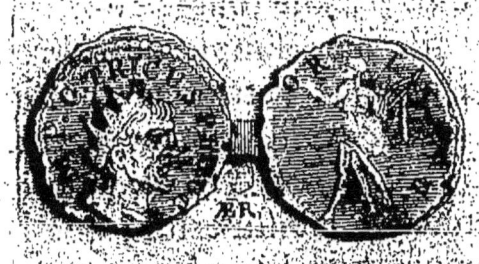

IMP. C. TRICUS. PLIIVC.
Imp. C. Tetricus præsidiariâ legione Illiberi
impositâ Urbis Conservator.

Les explications heureuses que ce sçavant Homme a sçû donner à ces inscriptions, pour éclaircir l'Histoire de ce Prince, avoit de beaucoup augmenté ma joye. Mais par malheur pour elles, je ne sçai quel vieux vase que vous dites avoir été déterré depuis peu aux environs de Bayeux, vous est tombé entre les mains. Vous avez fait consister presque la moitié de vos Observations à nous décrire un trés-grand nombre de Médailles frustes & usées ; comme si les Médailles que je viens de citer, devoient

être aussi dignes de mépris que les vôtres. Mais je vous puis assûrer que jamais rien n'a paru ni si long, ni si ennuyeux que cette description.

En effet, pourquoi employer depuis la page 43. jusques à la 82. ce grand nombre de Médailles de Tetricus, qui ont été trouvées dans ce vase, puisqu'elles sont toutes si barbares & si irregulieres, que vous avez été obligé d'inventer une méthode fort nouvelle pour les expliquer : Cinq ou six ne suffisoient-elles pas, si vous n'aviez autre chose à nous dire, que ce que vous avez dit tout d'abord à la page 47. que je suis bien simple de chercher tant de finesse dans mes Tetriques ; puisque, par exemple, pour expliquer ces Lettres C Æ. TETRICUS. ARPCA. il n'y a qu'à dire que le premier A est superflu, que la Lettre R. est pour un P. le P. ensuite est pour un F. qu'aprés cela, CA. est transposé pour AC. & AC. est au lieu de AUG. & qu'ainsi il est visible que ARPCA est mis pour P. F. AUG. Car n'est-ce pas là, Monsieur, l'abregé de ce qui remplit dans vôtre livre prés de quarante pages ? Qu'étoit-il donc besoin pour cela de faire l'anatomie de je ne sçai combien de Médailles Gothiques & ridicules, que tous les Antiquaires mettent dans les rebuts ?

Il est bien vrai que les Médailles Gothiques des Empereurs de ce tems-là, étoient fort barbares ; c'est ce qui fait que tous les Sçavans les méprisent. Mais toutes les Médailles des Empereurs de ce tems-là n'étoient pas Gothi-

ques. Car sans parler d'un très-bon nombre de Tetriques de petit bronze que j'ai qui sont fort bien gravez, j'ai une Médaille très-rare & très curieuse d'argent de ce Prince, & un Victorin de petit bronze, dont les reliefs & la beauté ne cedent en rien à ce qui se voit de plus parfait dans le haut Empire, même en or. Je les ai fait graver l'une & l'autre, afin que vous en jugiez; & du peu de cas qu'on doit faire de ce que l'Histoire nous rapporte de Tetricus le Fils, qui y est representé avec le pere, & qualifié de même que lui, Empereur & Auguste, comme vous voyez.

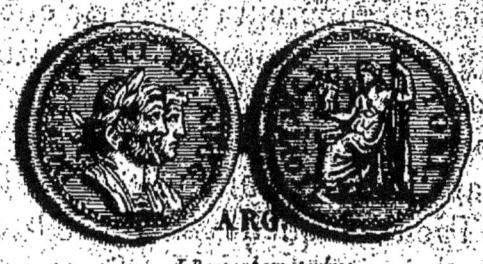

IMPP. TETRICI. PII. AUGG. *Les têtes des deux Tetriques Pere & Fils, en porfil, celle du Pere étant couronnée de laurier.*

)·(· JOVI. VICTORI. *Jupiter assis tient de la droite une Victoire, & une haste de la gauche.*

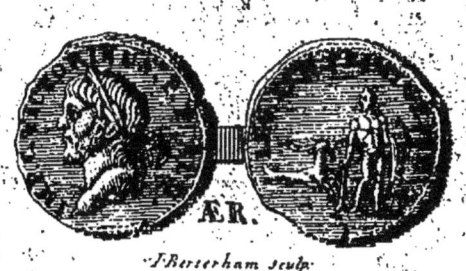

Celle de Victorin a la legende singuliere qui suit :

IMP. C. VICTORINUS. P. F. AUG. *& non pas* PP. AUG. *comme la graveure le marque. La tête de Victorin couronnée de laurier.*

)(. LEG. XXII. PRIMIGENIE. P. F. *Hercule debout, appuyé de la main droite sur sa Massuë, tenant de la gauche un arc avec les dépoüilles d'un Lion, ayant au devant de lui un Capricorne.*

On voit des Médailles sous les Princes même qui ont succedé à Tetricus; lesquelles sont aussi Gothiques & aussi barbares, que quelques-unes de cet Empereur; parce qu'elles ont été frappées dans un canton de l'Empire Romain, où l'art de frapper les Médailles n'étoit pas assûrément dans la perfection. J'ai, par exemple, dans mon Cabinet une Médaille de l'Empereur Tacite, laquelle est de petit bronze, avec cette inscription fort nette & trés-bien formée :

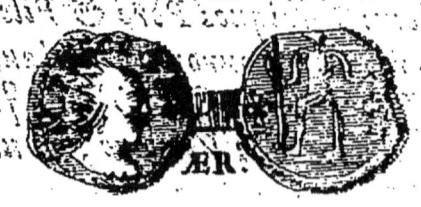

IM. TACITUS. *La tête de ce Prince avec une couronne radiale.*

)(. ✠. III. *La figure d'une femme tenant une pique de la main droite.*

Il est vrai que si je voulois suivre vos regles,

Monsieur, je devrois faire un Tetrique de ce Tacite ci. Il n'y auroit qu'à transporter le second T en la place du C. & ce C. en la place du T. ce qui feroit TATICUS. l'A seroit ensuite mis pour un E, & la lettre R auroit été omise aprés le deuxiéme T, où il la faudroit mettre : de sorte que sans beaucoup de peine, comme vous voyez, on feroit de TACITUS un TETRICUS des mieux conditionnez. Mais je vous avoüe, Monsieur, que j'ai peine à être là-dessus docile, & à profiter de vos leçons.

Quand je dis, Monsieur, qu'il se trouve sur les Médailles de Tetricus & des autres Princes de ce tems-là, des caracteres Gothiques, je n'entens point parler de ce qu'on appelle caracteres Gothiques dans les Manuscrits : car ces caracteres sont tout differens ; comme je l'ai remarqué plusieurs fois dans les Manuscrits de la celebre Abbaye d'Echternach, qui en a quantité, qui sont de mille ans & plus. Mais ceux qui sont sur les Médailles de ce tems là, sont de quelque Province voisine de l'Espagne, ou de la frontiere d'Espagne même, où Tetricus & ses Successeurs avoient les commandemens des Armées & de la Province.

Les Espagnols ne sont-ils pas encore aujourd'hui, pour ainsi dire, en possession de fabriquer fort mal la monnoye ? De tout tems leur monoye & leurs Médailles ont été fort grossieres.

J'ai un Domitien d'argent dans mon Ca-

binet, dont les lettres tant du côté de la tête que du revers, sont de cette espece de Gothique dont je vous parle.

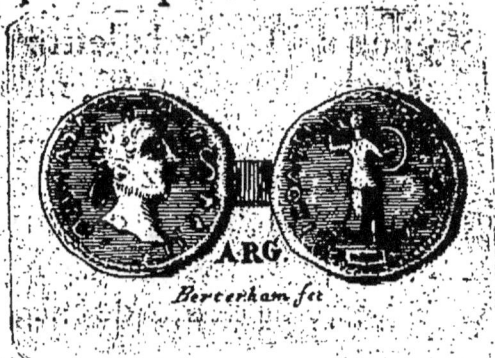

La tête de Domitien entourée d'un diademe à la maniere des Rois Grecs & Barbares. Dans le champ vis-à-vis de la tête il y a un grand S très-bien formé.
)(. Une Pallas tête nuë tenant de la droite un javelot, & un bouclier de la gauche avec une barque sous ses pieds.

J'ai encore une petite Cornaline gravée, qui représente la tête de Tetricus le jeune, avec cinq lettres toutes semblables à celles-ci. Et il se pourroit faire, que ce seroit le même caractere sur tous vos Tetriques, dont vous avez tâché en dépit de l'ouvrier de faire du caractere Latin.

Pour ce qui est de la Médaille qui marque

de Monsieur Galland.

la consecration de Tetricus, je vous puis assûrer qu'il n'y a point PI---TRICUS, comme vous le soubçonnez, mais trés-distinctement DI---TRICUS, c'est à dire *Divus Tetricus.* Voici l'inscription de cette Médaille toute entiere.

IMP. C. TETRICUS. P---- *la tête rayonnée de cet Auguste.*

)(DI---TRICUS. *Les marques & instrumens du Pontificat.*

Ces instrumens qui ne conviennent pas à l'Empereur Tetricus le Pere, nous font assez connoître, ce me semble, que celui qui est consacré, & qui est appellé DIVUS. TETRICUS. Sur cette Médaille, est Tetricus le fils. Ce qui confirme l'explication de cette legende, dans une Médaille du même Prince, TETRICUS. ICAP. avec un bucher : que le R. P. Hardoüin a heureusement expliqué par ces mots : *Inter Cælites ante Patrem.* Mais quoi qu'il en soit, ce n'est point la tête de Claude qui est sur cette Medaille, comme vous le pretendez sans preuve : c'est constamment celle de Tetrique.

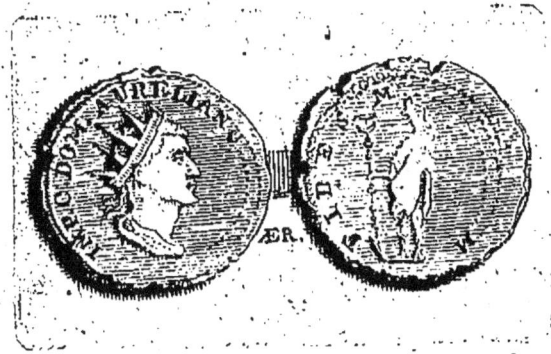

J'avois proposé aux Antiquaires une Médaille tirée de mon Cabinet, & qui porte le nom d'Aurelien; mais d'un Aurelien tout autre que celui qui nous est connu par l'Histoire. La differance de visage & d'âge est si sensible, qu'à confronter cette Médaille, avec les Médailles ordinaires d'Aurelien, il n'est pas possible de disconvenir, que celui que ma Médaille represente, est un autre Aurelien.

Pour combattre ce sentiment. Vous produisez page 84. & 85. quatre Médailles d'Aurelien, qui, selon vous, ont beaucoup de rapport avec celle qui se trouve gravée dans les lettres du R. P. Hardoüin & les miennes. Vous ajoûtez ensuite, *que ces quatre Médailles sont si éloignées de la ressemblance, des têtes que l'on voit sur tant d'autres Médailles d'Aurelien, que celle de la premiere & de la quatriéme, ressemblent parfaitement à la tête de Claudius Gothicus* &c. pour fortifier ce sentiment vous citez une autre Médaille de Tetricus, *que l'on doit reconnoître pour tel par son nom qui y est marqué*, dites-vous, *quoi que la tête ne soit pas de Tetricus, mais de Victorin.* Bien plus. Vous nous expliquez de quelle maniere ces transpositions de têtes ont pû se faire, sur tout à l'égard d'Aurelien, en ajoûtant peu aprés; *que la nouvelle de son élévation à l'Empire êtant arrivée avant son portrait, les Monnoyeurs pour marquer leur diligence à le faire reconnoître par ses monnoyes, prirent les poinçons de la tête de Claudius Go-*

thicus, & mirent le nom d'Aurelien à l'entour.

A qui esperez-vous persuader, Monsieur, que les Monnoyeurs se pressassent davantage en ces tems-là pour representer les Princes sur les monnoyes qu'on le fait aujourd'hui ? & ces Empereurs qui selon l'Histoire faisoient perir leurs Predecesseurs, dont ensuite ils cherchoient par toute sorte de moyens d'abolir la memoire, en détruisant tous les monumens publics qui leur étoient consacrez, entre lesquels la monnoye a toûjours eu le premier rang, comment dis-je ces Empereurs auroient-ils permis, que l'on fît revivre, pour ainsi dire, sur leurs Médailles leurs ennemis ? comment auroient-ils permis qu'on mît leurs noms autour des têtes de ceux dont la memoire étoit souvent declarée infame par des Arrêts publics du Senat ? Et néanmoins si l'on vous en croit cela s'est pratiqué fort ordinairement. Vous avez beau dire, Monsieur, on n'aprouvera jamais une opinion si bizarre. Je suis au contraire trés-persuadé, que si un autre que vous s'étoit hazardé de la publier, vous auriez été le premier à la censurer, comme l'imagination, la moins soûtenable, & la plus ridicule.

J'attribuerois plûtôt la difference de visages, qui se trouve sur les Médailles d'un même Prince, à la differente idée des Monnoyeurs. J'ai par exemple dans mon Cabinet des Médailles de Probus, où ce Prince a tout different air de visage que dans les autres,

comme cela se void dans les Ectypes ci-joints.

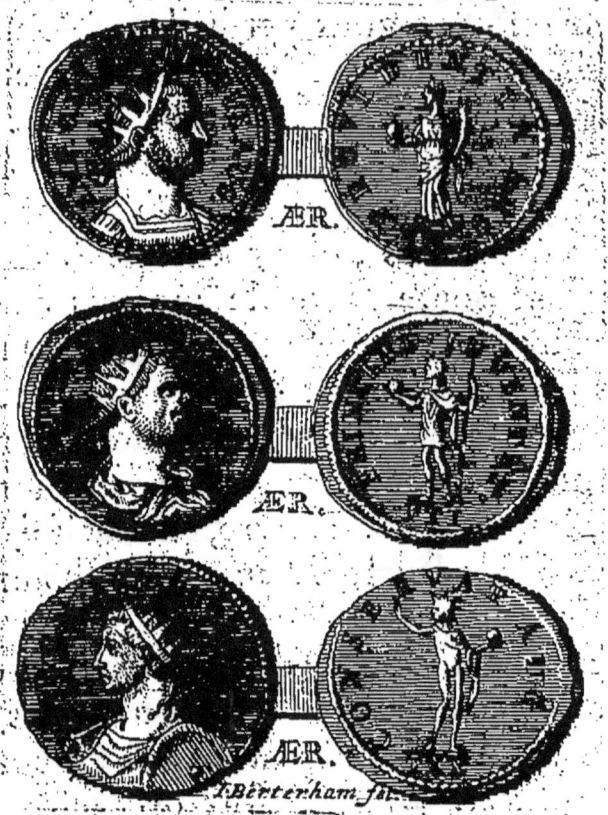

Mais c'est toûjours le même âge par tout. Au lieu que ce second Aurelien, que j'ai, est un jeune homme de vingt cinq à trente ans, tandis que l'autre paroît en avoir soixante. Ainsi je ne multiplierai pas les Probus, comme je crois qu'il faut reconnoître deux Aureliens, quoi que le mien n'ait pas le mot de JUNIOR: parce que l'usage de mettre ce mot, lorsque deux Princes de même nom vivoient en même-tems, cet usage dis-je, ne s'est introduit sur les Médailles, qu'après le tems de Diocletien.

Que ne disiez-vous, Monsieur, pour dé-

truire mon second Aurelien, ce que vous avés si joliment imaginé, pour decrediter les six Constantins? Que ne disiez-vous, que Vabalathus vivant de bonne intelligence avec Aurelien, les Monnoyeurs pour marquer leur union, auroient placé la tête du premier sur les Médailles du second?

Vous avez peu-être préveu qu'on ne vous en croiroit pas ; parce que vous avez ajoûté vous-même, qu'il ne se trouvoit point d'exemple de cette confusion de têtes devant le Siécle de Constantin.

Vous établissez au reste une loi bien rigide, lorsque quand on vous montre une Médaille unique & singuliere de quelque Prince, qui n'ait pas encore paru, *vous voudriez*, dites-vous à la page 95. *qu'on vous en montrât encore une autre semblable de chacune, mais bien marquée & bien nette, precisément avec les mêmes inscriptions, sans aucune variation, tant du côté de la tête, que du revers.*

Si ce principe tel que vous venez de le poser devoit être observé à la rigueur dans l'étude des Antiques ne pourrois-je pas à mon tour donner avec justice l'exclusion au *Constans. Jun. Nob. C.* que vous avez dans vôtre Cabinet, parce que je n'en ai point veu ailleurs, & que ni l'Histoire, ni l'Occo augmenté, ni aucun Antiquaire n'en ont fait jusqu'ici la moindre mention ? Au reste, Monsieur, vous pourez mettre cette Médaille dans vôtre *Selecta*, que vous promettez, & que nous at-

tendons : & vous pouvez apprendre du R. P. Hardoüin, à la page 194. de son *Sæculum Constantinianum*, qui est ce *Constans junior*.

Mais il faut que je vous aprene à mon tour, que j'ai pareillement deterré depuis peu une Médaille entre les miennes, que vous allez voir, qui ne pourra manquer d'être regardée de bon œil par les connoisseurs, elle est de petit bronze avec cette inscription :

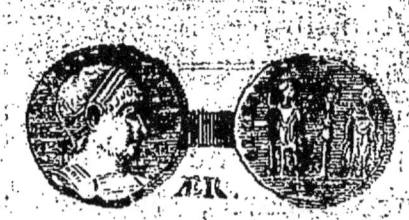

CONSTANTIUS. IV. N. C. *La tête de ce Cesar avec un diademe garni de pierreries.*)(GLORIA. EXercitus. à l'exergue T. *un signe militaire au milieu de deux soldats.*

Vous pourrez voir encore dans le même Siécle de Constantin à la page 196. par la confrontation des revers, que ce *Constantius junior*, est celui qui dans ses autres Médailles porte le nom de FL. VAL. CONSTANTIUS. NOB. CÆS. Du moins c'est ma pensée : & je crois que quand le R. P. Hardoüin l'aura veüe, il ne me desavoüera pas.

Dans son *Sæculum Constantinianum*, il en rapporte plusieurs de *Constantius Junior*, qu'il attribuë toutes à *Constantius* surnommé *Gallus*,

de Monsieur Galland. 49

lus, mais pour marque de distinction il pose en fait, que celles de *Gallus* ont toûjours la tête decouverte, & il dit vrai. J'en ai moi-même une d'or trés-belle & trés-bien conservée de ce Cesar, dont voici l'Ectype, avec cette inscription :

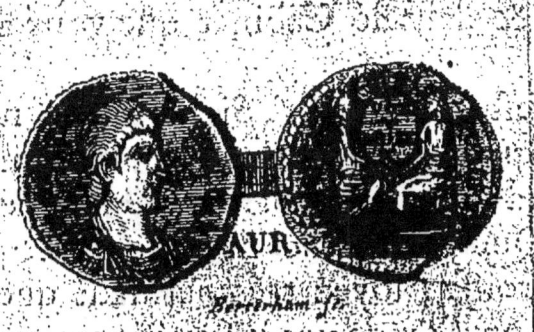

D. N. CONSTANTIUS. NOB. CÆS. *la tête decouverte.*

)(. GLORIA. REIPUBLICÆ. *Deux figures de femmes assises soutiennent un bouclier au milieu duquel se lit* VOT. V. MULT. X. *à l'Exergue* SMLUG.

J'en ai quelques autres de bronze, dont les têtes ressemblent entierement à celle-ci, & qui sont pareillement découvertes, mais la difference qu'il y a, c'est qu'outre le D. N. *Dominus noster*, il y a, FL. CL. *Flavius Claudius*, parce qu'il est d'une autre famille : & au revers on lit FEL. TEMP. RENOVATIO.

Ainsi, Monsieur, quoique vous n'ayez point vû le *Constans Maximus*, & d'autres Médailes singulieres, il suffit qu'un Homme d'un mérite, d'une érudition, & d'une exactitude aussi reconnuë en ce genre, que l'est celle du R. P.

D

Hardoüin les ait reconnuës, pour ce qu'elles font, pour qu'on puisse sans rien risquer, compter là-dessus. D'ailleurs il vous est aisé d'aller consulter les Cabinets d'où il a tiré ces Médailles : car il a soin de les marquer fort exactement. Elles ne sont qu'à Paris & à Versailles, & dans le Cabinet que vous avez en main.

Au reste, Monsieur, Si mon stile n'est pas si poli que le vôtre, il faut le pardonner à un homme à qui le François est une langue étrangere. Quelque franc néanmoins & sincere qu'il paroisse, soyez trés-persuadé que je suis prêt de profiter de vos instructions, toutes les fois que vous voudrez bien m'en honorer. La seule grace que j'ai à vous demander à cet égard, c'est de vouloir vous souvenir toûjours d'un mot qu'a dit trés à propos sur un sujet pareil, l'Auteur du *Luxembourg Romain*, dont je vous ai parlé. Ce sçavant Homme s'adressant dans sa Préface à ceux qui voudroient critiquer son Ouvrage, leur donne, l'avis salutaire que vous allez voir.

Caterùm si qua opinatus sum, si qua conjeci, si qua divinavi, tu pro opinationibus, pro conjecturis, pro divinationibus accipito. Si qua verò asseveravi, si qua affirmavi, si qua pro certis atque indubitatis scripsi: tu aut credito, aut si abnuis, falli me ostendito, aut meliora dicito. Au reste, dit-il, *si dans cet Ouvrage, j'avance des opinions & des conjectures, & si quelquefois je devine, prenez tout cela comme je le*

donne. Mais si j'ai avancé des faits comme certains & incontestables, il vous est libre d'y ajoûter foi ; ou si vous ne les croyez pas tels, faites voir que je me suis mépris, ou aprenez-nous quelque chose de mieux.

Lorsque vous en userez de la sorte, Monsieur, & que pour combattre mes sentimens, vous employerez des moyens plus efficaces & plus solides que ceux de vos Observations, vous pouvez compter que j'abandonnerai sans peine mes opinions, que j'embrasserai les vôtres avec plaisir, & que je me ferai gloire de publier les obligations que je vous en aurai, soyez-en je vous suplie trés-persuadé. Je suis avec toute l'estime possible,

MONSIEUR,

Vôtre trés-humble & trés-
obéïssant serviteur,
DE BALLONFFEAUX.

A Echternach le 3.
Mars 1702.

Il y a environ cinq semaines qu'un de mes amis m'a écrit d'Amsterdam, ce qu'on y pense de vos Observations. Je vais vous décrire ici sa Lettre fort fidellement, & mot pour mot sans y rien ajoûter.

Lettre écrite d'Amsterdam, le 28. Janvier 1702. à Monsieur de Ballonffeaux, Baillif d'Echternach prés de Luxembourg.

MOnsieur. Nous avons vû ici dans le second Journal de Paris, du 9. de ce mois, un Parallele du Pere Hardoüin Jesuite, & du Sieur Galland, qui nous a surpris, & où vous avez quelque part. J'ai crû devoir vous en donner avis, parce que ce Journal ne va peut-être pas jusqu'à Luxembourg. Nous avons eu la curiosité de confronter les lettres de ce Pere, & les vôtres, avec les Réflexions du Sieur Galland, qui ont donné occasion à cet endroit du Journal. Car vos lettres, Monsieur, se trouvent ici: & le Sieur Galland a eu soin d'envoyer des exemplaires de son écrit à M. Cuper, qui nous l'a prêté. Les explications du Pere Hardoüin sur vos médailles, & principalement sur celles de Tetricus sont trés-bien fondées: & il ne se peut rien dire de plus pitoyable, que ce qu'a imaginé le Sieur Galland pour les refuter. Tous les Sçavans en conviennent ici: & je veux bien vous en écrire leur sentiment; afin que vous soyez persuadé, qu'il y a ici, aussi bien qu'ailleurs, des gens qui se rendent à la verité.

La premiere médaille, par exemple, qui est rapportée dans cet endroit du Journal de Paris, qui a pour inscription, CÆS. TETRICUS ARP-CA. Et au revers, PAX AUGG. le Pere Hardoüin l'explique ainsi: *Cæsar Tetricus alter Reipublicæ constituendæ* ou *conservandæ Augustus. Pax Augustorum.* Il appuye cette explication sur une autre médaille, qui a d'un côté la tête de l'Empereur Claude, surnommé le Gothique, avec l'inscription, IMP. CLAUDIUS AUG. & au re-

vers la tête de cet autre Prince, nommé Tetricus, avec la legende, TETRICUS AUG. Cela marque visiblement deux Princes, qui vivoient en même tems en parfaite intelligence. Ainsi ces lettres, ARPCA sont très-heureusement expliquées par ces mots, *Alter Reipublicæ conservandæ Augustus.* D'autant plus que cela n'est point sans exemple : car ces trois lettres R.P.C. sur les médailles des fameux Triumvirs, Antoine, Cesar, & Lepide, signifient *Reipublicæ constituendæ*, de l'aveu de tout le monde. Les autres médailles qui sont rapportées dans ce Journal, & qui sont tirées comme celle-la de vôtre cabinet, ont leur explication aussi-bien établie par le Pere Hardoüin, que celle-ci, qui est la première.

Le Sieur Galland répond à cela, (c'est à la page 47. de son bel ouvrage,) qu'il n'y faut pas chercher tant de finesse : que dans cet ARPCA l'A est *surnumeraire*, & qu'il le faut retrancher : que la lettre R est pour un P : le P ensuite est pour une F : le CA sont après cela deux lettres transposées, pour AC. Encore le C est-il pour un G : & il y faut inserer un V. Alors cela fait justement, CAES. TETRICUS. P. F. Ainsi dans la seconde TETRICUS PACI. dans la troisiéme, qui a IMP. C. TETRICUS RDNVIC. & dans toutes les autres semblables, il faut à force de changement, d'addition, de retranchement, ou de transposition de lettres, se bien persuader, qu'on n'a jamais voulu marquer autre chose sur ces médailles, sinon P. F. AUG. Que les ouvriers n'avoient pas l'esprit en ce tems-là de bien former ces cinq lettres P. F. AUG. dans les médailles les plus nettes, quoi qu'ils sçeussent bien figurer, & ranger le mieux du monde toutes les autres lettres de la legende : & qu'enfin il faut juger des médailles de Tetricus, de la meilleure fabrique, telles que sont les vôtres dont il s'agit ici, & quelques autres que cite le Sieur

Galland lui-même; qu'il en faut juger, dis-je, comme de celles qui sont de fabrique Gothique, qui ne sont bonnes, pour me servir de son expression, qu'à jetter dans *les rebuts*. Car ce sont celles-là, dont il se vante d'avoir plus de quatre cent, & sur lesquelles il veut qu'on juge des meilleures. Est-ce donc pour dire & pour écrire de semblables pauvretez, qu'on se qualifie Antiquaire? Cela est-il digne d'un Eléve de l'Academie des Inscriptions? Celui qui a fait dans le Journal l'extrait de cet Ecrit, a bien vû que cela étoit pitoyable. Mais s'il eût rapporté mot pour mot cette belle invention du Sieur Galland, celui-ci eût paru fort ridicule, & le Jesuite eût eu visiblement l'avantage. Mais ce n'étoit pas apparemment l'intention du Journaliste: car pour détourner cette idée qu'on auroit euë de l'explication du Sieur Galland, il l'a supprimée. Cela est-il de bonne foi? Il se contente de dire, & peut-être par raillerie, que *M. Galland ne paroît pas à beaucoup près si ingenieux que le Pere Hardoüin, dans l'explication qu'il donne des legendes de ces médailles. Que tout le secret, qu'il y trouve, c'est quelque transposition ou quelque corruption de lettres. Qu'il en apporte des exemples, & donne des préceptes pour cela, qu'il faut voir dans son Ecrit.* Ces exemples, comme je vous ai dit, sont tirés des médailles, que le Sieur Galland lui-même appelle des médailles *de rebut*. Et ces regles sont, comme je vous l'ai aussi insinué, qu'à force de retrancher, d'ajoûter, de changer, ou de transposer dans les médailles mêmes les mieux fabriquées, il faut croire qu'on n'y a jamais voulu mettre autre chose, que P. F. AUG. Cela est assez hardiment décidé. Mais ceux qui ont quelque connoissance des médailles, en conviendront-ils? Seront-ils de l'avis de celui qui a fait cet Article du Journal de Paris? Je puis bien garantir que non: car un trés-grand nombre de médailles fait foi du contraire.

L'autre Article des Réflexions du Sieur Galland

dont le Journal a fait l'Extrait, roule sur les six Constantins, que le P. Hardoüin a trouvez par les médailles. Le Journaliste admire le dénouëment que le Sieur Galland a imaginé, pour réfuter ce système: qui est que, lors que les Princes *n'étoient point en guerre les uns contre les autres, les Monetaires, ou d'eux-mêmes, ou par l'ordre de ces Princes, marquoient la monnoie de l'image d'un de ces Princes, avec le nom d'un autre.* Voilà selon M. Galland tout le mystere. Mais voilà aussi la plus jolie vision, qui puisse tomber dans l'esprit d'un homme: & le Journaliste paroît être homme de bon goût sans doute, lors qu'il dit qu'il est difficile *qu'elle ne fasse pas d'impression sur beaucoup d'esprits.* Le Sieur Galland lui-même avoue pourtant qu'il n'y en a point d'exemple devant les Constantins: mais c'est qu'il vaut mieux imaginer cela, dit-il *quelque peu vraisemblable* qu'il paroisse (ainsi qu'il le dit lui-même) que de reconnoître par les médailles plus de Constantins qu'il n'y en a dans l'Histoire. Il faut que le Sieur Galland ait encore employé ici ses médailles *de rebut*, sur lesquelles un ouvrier peu habile ait si mal représenté son Prince, que le Sieur Galland y ait crû voir des Maxences, des Licinies, ou des Maximins, avec le nom de Constantin. Mais de dire pour cela que le dessein du Monnoieur, ou que l'intention du Prince même ait jamais été de mettre avec la tête d'un Empereur le nom d'un autre Empereur, cela est sans doute assez plaisamment imaginé. C'est comme si l'on disoit, qu'après la paix de Ryswick entre Sa Majesté Trés-Chrétienne & le feu Roi d'Espagne, le Roi, ou les Officiers de sa Monnoie à Paris, se seroient avisez de faire frapper des médailles, où fût la tête du feu Roi d'Espagne, & où l'on vît écrit autour de la tête, LUDOVICUS MAGNUS REX CHRISTIANISS. Cela tomberoit-il même dans l'imagination d'un faiseur de jettons?

D'avancer ensuite, comme fait l'Auteur de cet en-

droit du Journal, que le Pere Hardoüin n'appuie son sentiment, que sur la difference de visage, qui se trouve sur les médailles qui portent le nom de Constantin, c'est une fausseté insigne. J'ai lû son livre fort exactement, lors que j'étois à Paris: cela n'y est point. On le va bien-tôt imprimer ici, à ce que j'aprens: le public en sera juge en Hollande, aussi bien qu'en France. Ni le Sieur Galland, ni son Panegyriste, n'ont point entendu le Latin du Jesuite. Le Pere Hardoüin se tromperoit bien, si sur la seule difference du visage il eût établi plusieurs Constantins. Ce seroit comme si quelqu'un s'avisoit dans quelques siécles de dire, que durant l'espace de soixante ans de regne que compte déja le Roi Trés-Chrétien, il a découvert dans les médailles de ce tems-là, par la diversité des traits du visage, dix ou douze Loüis XIV. Mais les médailles des Constantins sont encore bien plus differentes, que ne le sont celles du Roi, par cet endroit là. Et si la seule difference de l'air du visage, qui dépend de l'habileté ou du peu d'adresse des ouvriers, suffisoit pour multiplier les Constantins, le Pere Hardoüin auroit pû peut-être nous en donner plus de trente.

Mais voici, si je m'en souviens bien, ce qui a fait remarquer plus d'un Constantin à ce Pere. Premierement c'est la difference des noms, qui marquent autant de differentes familles ; puisque les Flaves Jules, les Flaves Claudes, & les Flaves Valeres ou Maximes (qui sont les noms des differens Constantins) nous marquent autant de Familles differentes, que le sont en France celles des Bourbons-Condés, des Bourbons-Contis, & des Bourbons-Montpensiers : car c'est l'exemple qu'il apporte : & que le nom de Constantin, joint avec ces differens noms, ne marque pas moins plusieurs Constantins, que le nom de Henri & celui de Loüis, joint avec celui de ces differentes familles nous marque plusieurs Loüis ou plusieurs Henris.

En second lieu, c'est qu'un Constantin, qui n'a que le titre de César sur les médailles, où il est dépeint assez vieux, barbu, & âgé de prés de soixante ans, n'est pas celui qui porte le titre d'Auguste sur les médailles, où il ne paroit en avoir que vingt. En troisiéme lieu, c'est qu'un Constantin, qui est encore Païen à cinquante ans, comme les inscriptions de ses médailles en font foi, n'est pas le même que celui qui porte sur les siennes les marques du Christianisme dés l'âge de vingt-cinq ans. Le Jesuite apporte bien d'autres preuves encore pour appuyer sa découverte: mais celles-ci suffisent pour apprendre au Journaliste, qu'il s'est laissé tromper par le Sieur Galland, quand il a dit aprés lui, *que le Pere Hardoüin n'a presque point d'autre raison de multiplier le même Empereur que la difference des têtes, qu'il a remarquées sur les médailles avec la même legende des Constantins.* Il devoit se défier du Sieur Galland qui pour contredire l'explication que donne le Jesuite d'une Epigramme, qu'on a cru avoir été faite à l'honneur de l'Empereur Theodose, a eu la hardiesse d'assurer dans cet Ecrit même, qu'il avoit lû cette Epigramme à Constantinople autrement que le Pere Hardoüin ne l'a imprimée. Ce qui est trés-faux. Car Mr. Spon, dans son voyage de Grece, avec tout ce que nous avons ici de Hollandois, d'Anglois, & d'Allemans, qui ont été à Constantinople, & qui ont copié cette inscription le démentent. Outre que quand le Sieur Galland met ΠΡΟΚΛΩ pour ΠΡΟΚΛΟC, que le Pere Hardoüin a mis, il commet un solecisme contre la Grammaire, & donne un sens ridicule à cette Epigramme.

Voilà néanmoins les belles explications du Sieur Galland que l'Autheur de cet endroit du Journal a tellement admirées, qu'il le compare pour cela avec le Pere Hardoüin, en commençant son extrait par ces mots: *Voici deux celebres Antiquaires*

aux mains l'un contre l'autre. C'est d'une part le *Pere Hardoüin Jesuite*, si connu dans la Republique des Lettres, par plusieurs ouvrages qu'il a donnez au public : & de l'autre, *Mr. Galland de l'Academie Royale des Inscriptions,* dont le merite & l'érudition ne peut être ignoré, que de ceux qui n'ont aucun goût pour la belle litterature. Nous avons eu ici la curiosité d'aller chez les Libraires chercher les ouvrages de litterature du Sieur Galland. On ne l'y connoît pas. Et pour moi, je ne me souviens point d'avoir vû d'autres écrits de lui, lors que j'étois à Paris, que ceux qu'il a faits sur quelques médailles ; c'est-à-dire, trois ou quatre petits livrets, chacun de la grosseur d'un Almanach, où il raisonne, comme il fait ici sur les Tetriques & sur les Constantins. J'en excepte une ou deux lignes, où malgré lui il suit le sentiment du Pere Hardoüin sur une médaille fameuse, qui a pour inscription GALLIENÆ AUGUSTÆ. Au reste je ne crois pas que le Pere Hardoüin prenne la qualité d'Antiquaire ; ni qu'il en vienne aux mains avec les Antiquaires du caractere du Sieur Galland ; veu qu'il n'a jamais paru jusqu'ici s'écarter de ses études, ou prendre le change, pour s'amuser à faire de petits écrits ; & qu'il n'auroit besoin pour détruire les imaginations de cet Ecrivain, que de dire en François ce qu'il a déja dit en Latin.

 L'Auteur de cet endroit du journal ajoûte aprés cela de lui-même *qu'il seroit à souhaiter, que le Pere Hardoüin voulût bien se donner la peine de composer & de donner au public un livre, où il expliqueroit les lettres & les manieres d'écrire abbregées des Grecs & des Romains.* Ce projet est aussi chimérique, que l'on en puisse imaginer. Et le moyen de faire des regles, pour expliquer une multitude prodigieuse d'inscriptions, aussi differentes, que le sont les actions des Princes qu'on y loüe, quand ces inscriptions ne nous présentent que la premiere

lettre, ou tout au plus deux ou trois lettres de chaque mot! Un C par exemple, ne peut-il pas signifier plus de cent mots différens, selon la pensée différente qui compose l'Inscription? Il faut donc n'être gueres versé dans ce genre d'étude, pour faire une semblable proposition. Exemple. Il y a une médaille de Neron en grand bronze, qui a au revers un superbe édifice, avec l'inscription, MAC. AUG. Tous ces gens qui se disent Antiquaires, l'expliquent ainsi, *Macellum Augusti* : le Marché, c'est-à-dire, le lieu où l'on vend chair, poisson, legumes, & toute sorte de vivres, bâti par Auguste. Cette explication est ridicule: car un édifice aussi magnifique que celui qui est representé sur la médaille, n'est pas assurément une place où se tient le marché. Le Pere Hardoüin l'explique quelque part, *Mausoleum Cæsaris Augusti* : & cela est fort bien trouvé : car en effet les restes de ce Mausolée se voient encore aujourd'hui à Rome, tels que la Médaille les represente. Quelle regle le Journaliste veut-il qu'on lui donne, pour sçavoir si MAC. est *Macellum* ou *Mausoleum Cæsaris*? Et qui peut demander des regles pour cela, sinon celui qui se mêle d'écrire de ce qu'il n'entend pas?

Ce n'est pas seulement l'érudition qui lui manque; c'est encore l'attention à ce qu'il fait. Car il s'est tellement précipité en copiant l'écrit du Sieur Galland, que là ou le Pere Hardoüin a expliqué, IMP. C. TETRICUS, par ces mots ordinaires, *Imp. Cæsar Tetricus*, il a mis, *Imp. Caius Tetricus* : Et là où le Sieur Galland a mis *Galerius Maximinus*, il met *Galerius Maximus* : bévuë qui fait voir qu'il n'est gueres versé dans l'Histoire, où l'Empereur Maximin fait une assez bonne figure, pour n'être pas confondu avec l'Empereur Maxime.

Mais sa critique, sur tout à l'égard du stile de vos lettres, & de celles du Pere Hardoüin, a fort réjoüi ici les Sçavans. Il prétend qu'elles sont si

semblables, qu'on pourroit croire, qu'elles sont d'une même main. Nous avons lû & confronté la Préface & les lettres. Quoique sans vous flater, vôtre maniere d'écrire soit fort bonne, Monsieur; le stile du Pere Hardoüin est pourtant différent. Tout le monde en peut être juge. Que le Journaliste attaque le Jesuite, cela n'est pas nouveau. Mr. Cousin l'a fait avant lui. Mais de s'en prendre aussi à vous, Monsieur; à un homme d'honneur & de distinction, qui avez cent fois plus d'érudition, que ce faiseur d'extraits, c'est déclarer la guerre non seulement au Jesuite, mais encore à tous ceux qui auront quelque liaison avec lui. Je crois bien que vous ne vous en souciez gueres : aussi je doute fort que le Pere Hardoüin s'en tourmente beaucoup. Il ne se mettra pas même en peine, ce me semble, de donner satisfaction à ce Journaliste, sur l'empressement qu'il paroît avoir de connoître je ne sçai quel systême, dont il parle assez confusément. Il y a long-tems que ce Pere fait envie à bien des gens. Comme vous êtes de ses amis, (car il s'en fait honneur par tout) exhortez-le à continuer : nous en profiterons. Je suis....

www.ingramcontent.com/pod-product-compliance
Lightning Source LLC
Chambersburg PA
CBHW071433220526
45469CB00004B/1509